名家書法
練習帖

歐陽詢

九成宮醴泉銘

大風文創

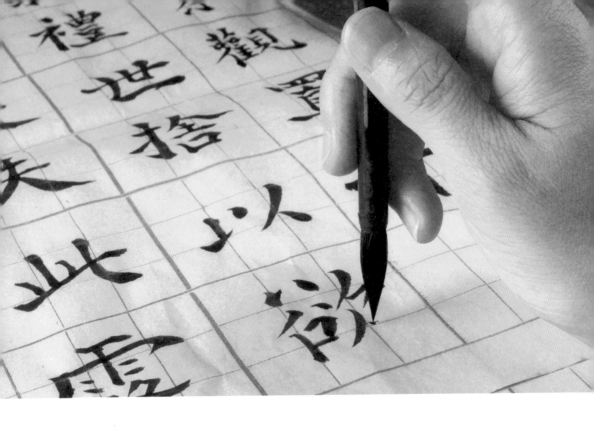

目錄 Contents

一筆一畫，臨摹字帖的好處

書法是透過筆、墨、紙、硯，將心中所想的意念，經由文字傳達出來的一門底蘊深厚的藝術。而臨帖是以古代碑帖或書法家遺墨為榜樣，進行摹仿、練習。其目的，在於體會前人的書寫方法，學習他們的運筆技巧、字形結構，進而從中領悟書法的形意合一。臨帖的好處大致如下：

增進控筆能力

在臨帖的過程中，透過一筆一畫的練習，不斷地加深我們對常用字的結構、書寫的記憶。隨著練習的次數越多，你會發現越來越得心應手，對毛筆的掌握度也變好了。

了解空間布局

書法中的空間布局，包含字與字之間，行與行之間，甚至整個作品，一直困擾著許多書法新手。而透過臨帖，各大書法家早已提供了許多的範本，練習久了，自然水到渠成，懂得隨機應變，不再雜亂無章。

建立書法風格

書法風格指的是書法作品給人的整體感覺，如蒼勁隨意、大氣磅礡、娟秀飄逸等。透過臨摹，分析比較不同字帖的差異性，等到你真正的融會貫通，確實掌握了幾位書法家的技法後，屬於你自己的書寫風格，自然就會形成。

靜心紓壓，療癒心情

臨帖不同於一般的書寫，須全神貫注，心無旁騖地投入其中，透過一字一句的練習，從紛擾的生活中找回平靜的內心，沉澱浮躁不安的情緒，釋放壓力，得到安寧自在。

活化腦力，促進思考

臨帖時，不僅是透過雙眼來記憶字形，注重筆意，也要落實到寫字的實際動作，藉此感受前人揮毫當時的心境，這些都能刺激腦部活動，達到活絡思維、深度學習。

本書臨摹字帖的使用方法

《九成宮醴泉銘》嚴謹峭勁、勁朗秀麗，為後人初學書法的
極佳範本。臨摹時，除了注意字形結構外，也要綜觀字裡行
間，感受布局之美、用墨之意，體現歐陽詢文采構思的過
程，以達情志與書法氣韻的契合。

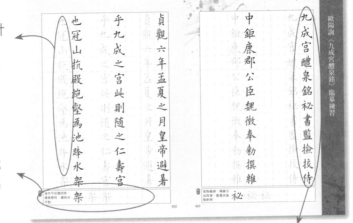

一行一臨摹，輕鬆練好字

❶ 專屬臨摹設計
淡淡的淺灰色字，
方便臨摹，讓美字
成為日常。

❷ 重點字解說
掌握基本筆畫及部
首結構，寫出最具
韻味的文字。

❸ 照著寫，練字更順手
以右邊字例為準，先照著描
寫，抓到感覺後，再仿效跟
著寫，反覆練習，是習得一
手好字的不二法門。

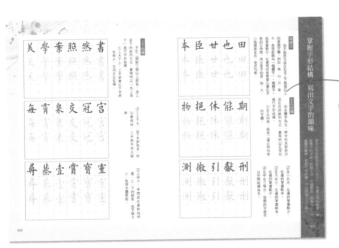

❹ 字形結構練習
感受漢字的形體美，
循序漸進寫好字。

Part 1

——

天下第一楷書・九成宮醴泉銘

《九成宮醴泉銘》為歐陽詢晚期楷書代表之作，平正中見險絕，極具剛柔並濟之美。

一代書法大家──歐陽詢

歐陽詢（557年~641年），字信本，祖籍潭州臨湘縣（今湖南長沙）。歷經陳、隋、唐三朝，仕隋為太常博士，唐朝時，官至給事中、太子率更令、弘文館學士，封渤海縣男，也稱「歐陽率更」。其父歐陽紇任廣州刺史，因謀反失敗，全家被株，歐陽詢倖免於難，被父親舊友江總收養。歐陽詢從小聰穎過人，勤奮好學，博覽群書，為精通經史的書法大家，與同代的虞世南、褚遂良、薛稷，並稱初唐四大家。

愛書法成癡，聲名遠播海外

歐陽詢篤好書法，幾乎達到痴迷的程度。據說歐陽詢有次騎馬外出，偶然在路邊看到晉代書法名家索靖所寫的碑文，他停住馬仔細觀看，過了很久才離開，但走沒多遠又折返，下馬駐足在碑前欣賞，站累了，索性鋪開皮袍坐下來觀看，後來就睡在古碑旁，過了三天領悟其筆法精髓後，方才滿意地離開。可見他對書法簡直到了廢寢忘食的地步。

© 國立故宮博物院
歐陽詢《九成宮醴泉銘》清代拓本

歐陽詢擅長楷書、隸書、行書等書體，他的楷書法度嚴謹、筆力勁道，有「唐人楷書第一」之美譽，其書於平正中見險絕，於規矩中見飄逸，後人稱為「歐體」，與柳公權、顏真卿、趙孟頫並稱「楷書四大家」。他的書法在唐朝聲名遠播，人們都爭相想得到歐陽詢親筆書寫的尺牘，作為自己習字的範本，當時的高麗國更專門派遣使者前來求其書，唐高祖曾讚曰：「不意詢之書名，遠播夷狄，彼觀其跡，固謂其形魁梧耶！」

歐體法度森嚴，開啟唐代書風之先河

歐陽詢初學「二王」，融合漢隸及魏晉書風，取法六朝碑書，博採各家之長，另闢蹊徑，自成一家，形成險絕挺拔、結體嚴謹的獨特風格。用筆方圓兼容，筆勢靈活多變，盡顯氣勢奔放。唐張懷瓘在《書斷》中讚其書：「八體盡能，筆力勁險，篆體尤精」。而清包世臣在《藝舟雙楫》中則稱：「指法沉實，力貫毫端，八方充滿，更無暇於外力。」

歐陽詢楷書結構欹側險絕，筆力凝聚，線條勁健爽利，布局疏朗暢通，字形瘦硬不失挺拔，主筆突出，內緊外疏，別開生面，堪稱一

© Yunseng，Wikimedia Commons
歐陽詢行書《千字文》

絕。「歐體」上啟陳隋，下開唐楷先河，在書史上居有承先啟後的地位，為後世學楷的圭臬。

歐陽詢為人有風骨，不同流俗，與其嚴謹峭勁的書法互為表裡，也體現出大唐盛世的風度與氣勢。其傳世作品有楷書《九成宮醴泉銘》、《化度寺碑》、《皇甫誕碑》、隸書《房彥謙碑》、行書《卜商帖》、《張翰帖》、《仲尼夢奠帖》等，另有書法理論《傳授訣》、《用筆論》、《八訣》、《三十六法》，總結用筆、結體、章法等技巧，對後世影響深遠。這位入仕三國、沉潛負重的書法大家，以其開創新局的嶄新書風，成就了登峰造極的非凡大業。

© 國立故宮博物院
歐陽詢行書《卜商帖》

歐楷第一範本——《九成宮醴泉銘》

《九成宮醴泉銘》此碑立於唐太宗貞觀六年（632年），原碑已經斷損，碑身與碑首一體，碑首雕有六條纏繞的螭龍，全碑共二十四行，每行五十字，約一千二百字，現存於陝西麟遊縣博物館，碑石因年久風化，加上捶拓過多，字跡已斑駁殘缺。

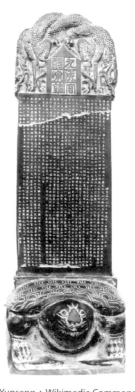

© Yunseng，Wikimedia Commons
九成宮醴泉銘石碑

唐貞觀五年，唐太宗李世民下令修繕隋文帝的仁壽宮，改名九成宮，做為夏季別宮。隔年，唐太宗避暑來到九成宮，在宮中遊覽時，意外發現有一清泉。他認為是天將降瑞，欣喜之餘，令唐朝宰相魏徵撰文，書法家歐陽詢奉敕書，並拓字立下石碑，即為《九成宮醴泉銘》。全文描述了九成宮的富麗建築，也頌揚唐太宗的武功文治及其恩德，銘末曰：「居高思墜，持滿戒溢。」頌中有勸，則是魏徵對皇帝的諫言。

楷書極則，正書第一

《九成宮醴泉銘》為歐陽詢七十五歲時所書，深受後世推崇，享有「天下第一楷書」的美譽。此碑結體瘦峻險

絕，用筆遒勁有力，既有北碑方正陽剛之勢，又具南帖溫雅柔媚之韻，可謂鎔鑄南北書風之長，被歷代書家奉為範本，最適合初學臨摹。

《九成宮醴泉銘》用筆方圓兼容，方筆善用側鋒取妍，因此點畫起筆、收筆、轉折之處常見稜角或露鋒，自然流露出沉著剛勁、斬釘截鐵的明快之風；圓筆強調中鋒運筆，一撇一捺極為精妙，整體筆畫變化明顯，卻又含蓄均勻，相互呼應。字形瘦長、中宮緊收，字之間的布局和間隙疏朗有致，集清麗端正與遒勁雄強於一體，被視為「楷書極則」，堪稱書法史上的里程碑。

寓險於平，成就歐體「瘦勁」之風

《九成宮醴泉銘》充分體現歐體書風之結構嚴謹、遒勁秀雅，此碑用筆俊逸險絕，氣勢渾然天成，筆筆不苟，剛勁精密，自始至終無一懈怠，可謂精絕。如同北宋《宣和書譜》譽為「翰墨之冠」，元朝趙孟頫讚曰：「清和秀健，古今一人。」明朝趙涵《石墨鐫華》評此碑為「正書第一」。

歐陽詢書法譽滿天下，虞世南稱他「不擇紙筆，皆能如意」，可見其技巧已臻出神入化、爐火純青之境，而《九成宮醴泉銘》更是集歐體之大成，不僅蘊含了淳厚勻整的非凡功力，也展現了藏而不露的氣韻之風，作為千古名作，可謂當之無愧！

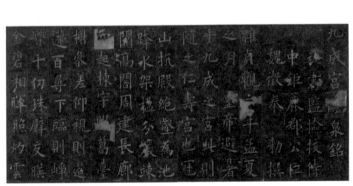

◎國立故宮博物院
歐陽詢《九成宮醴泉銘》宋拓本

《九成宮醴泉銘》全文品讀及註釋

九成宮醴泉銘，祕書監檢校侍中鉅鹿郡公臣魏徵奉敕撰，維貞觀六年孟夏之月，皇帝避暑乎九成之宮，此則隋之仁壽宮也。冠山抗殿，絕壑為池，跨水架楹，分巖竦闕，高閣周建，長廊四起，棟宇膠葛，臺榭參差。仰視則迢遞百尋，下臨則崢嶸千仞，珠璧交映，金碧相暉，照灼雲霞，蔽虧日月。觀其移山廻澗，窮泰極侈，以人從欲，良足深尤。至於炎景流金，無鬱蒸之氣，微風徐動，有淒清之涼，信安體之佳所，誠養神之勝地，漢之甘泉不能尚也。

註釋

1. 醴泉：甘甜的泉水。祕書監：掌管朝廷藏書與編校事務的機關及官名。

2. 檢校侍中：兼任門下省侍中。檢校，加在官名之上有代理之意，有權行使職務。

3. 敕：皇帝的旨意；維：語助詞，無義；乎：於、在。

4. 冠山抗殿：冠，覆蓋。抗，興建；絕壑為池：絕，截堵。壑，山谷。池：地沼、護城河；楹：橋柱。

5. 分巖竦闕：分，開闢。巖，險峻之地。竦，通聳。闕，宮門外兩旁的瞭望樓，中有通道。

6. 棟宇膠葛：棟宇，指房屋。膠葛：錯雜貌。

7. 迢遞百尋：迢遞，亦作「迢遰」，高遠貌。尋，八尺為尋；崢嶸千仞：崢嶸，高峻突出。仞，八尺為仞。

皇帝爰在弱冠，經營四方，逮乎立年，撫臨億兆，始以武功壹海內，終以文德懷遠人。東越青丘，南踰丹傲，皆獻琛奉贄，重譯來王，西暨輪臺，北拒玄闕，並地列州縣，人充編戶。氣淑年和，邇安遠肅，群生咸遂，靈貺畢臻，雖藉二儀之功，終資一人之慮。遺身利物，櫛風沐雨，百姓為心，憂勞成疾，同堯肌之如臘，甚禹足之胼胝，針石屢加，膝理猶滯。爰居京室，每弊炎暑，群下請建離宮，庶可怡神養性。

10. 漢之甘泉不能尚也：甘泉，指漢代的甘泉宮，為避暑行宮。尚：超過。

9. 炎景流金：炎景，炎熱的日光。流金，形容氣候酷熱。

8. 窮泰：過度奢侈；以人從欲：以，因。從：縱；尤：責備。

註釋

1. 爰在弱冠：爰，語助詞，無義。弱冠，20歲。唐太宗18歲時，輔佐父親征戰沙場，此處的弱冠取其概數之意。

2. 逮乎立年：到了30歲。唐太宗29歲時稱帝，立年也是概數。

3. 撫臨億兆：撫臨，統治；億兆，此處指億萬百姓；終以文德懷遠人：終，後來。文德，文明道德。

4. 獻琛奉贄：進獻珍寶，做為晉見之禮；重譯來王：經過輾轉翻譯，前來朝見。

5. 編戶：編入戶口的平民；群生咸遂：眾生各得其所。

6. 靈貺：神靈賜福；畢臻：都來；二儀：天地；一人：指唐太宗。

7. 胼胝：因長期勞動摩擦而生的厚繭；滯：停滯，此指血脈不通暢。

8. 京室：王室；離宮：古代帝王出巡時的行宮。

聖上愛一夫之力，惜十家之產，深閉固拒，未肯俯從。以為隨氏舊宮，營於曩代，棄之則可惜，毀之則重勞，事貴因循，何必改作。於是斷彫為樸，損之又損，去其泰甚，葺其頹壞，雜丹墀以沙礫，間粉壁以塗泥，玉砌接於土階，茅茨續於瓊室。仰觀壯麗，可作鑒於既往，俯察卑儉，足垂訓於後昆。此所謂至人無為，大聖不作，彼竭其力，我享其功者也。

註釋

1. 一夫：每一個百姓；十家：十戶，此處指戶籍屆編制中的最小單位；閉：通「閉」。

2. 曩代：前朝；因循：沿襲，無所改動；斷彫為樸：去除雕飾，崇尚質樸。

3. 丹墀：宮殿前的紅色臺階及平臺；玉砌：用玉石砌成的臺階。

4. 茅茨：茅屋；瓊室：指奢華的帝宮；後昆：後代子孫。

然昔之池沼，咸引谷澗，宮城之內，本乏水源，求而無之，在乎一物，既非人力所致，聖心懷之不忘。粵以四月甲申朔旬有六日己亥，上及中宮，歷覽臺觀，閑步西城之陰，躊躇高閣之下，俯察厥土，微覺有潤，因而以杖導之，有泉隨而湧出，乃承以石檻，引為一渠。其清若鏡，味甘如醴，南注丹霄之右，東流度於雙闕，貫穿青瑣，縈帶紫房，激揚清波，滌蕩瑕穢，可以導養正性，可以澄瑩心神。鑒暎群形，潤生萬物，同湛恩之不竭，將玄澤之常流，匪唯乾象之精，蓋亦坤靈之寶。

註釋

1. 聖心：帝王的心意；臺觀：泛指樓臺亭榭等高大建築物；陰：指背面；躊躇：徘徊；導：掘地，並導引。
2. 注丹霄：注，流灌。丹霄，宮殿名；青瑣：裝飾在宮門上的花紋，此指宮門；紫房：皇太后所居的宮室。
3. 正性：純正的稟性；湛恩：深恩；玄澤：天子的恩澤；乾象：乾，通「乾」，天象；坤靈：地神。

謹案，《禮緯》云：「王者刑殺當罪，賞錫當功，得禮之宜，則醴泉出。」《鶡冠子》曰：「聖人之德，上及太清，下及太寧，中及萬靈，則體泉出，飲之令人壽。」《東觀漢記》曰：「光武中元元年，醴泉出京師，飲之者痼疾皆愈。」然則神物之來，定扶明聖，既可蠲茲沉痼，又將延彼遐齡。是以百辟卿士，相趨動色，我后固懷撝挹，推而弗有，雖休勿休，不徒聞於往昔，以祥為懼，實取驗於當今。斯乃上帝玄符，天子令德，豈臣之末學，所能丕顯？但職在記言，屬茲書事，不可使國之盛美，有遺典策，敢陳實錄，爰勒斯銘。

註釋

1. 賞錫：賞賜；禮：人的行為規範；太清：天；太寧：地名；萬靈：眾生靈。
2. 純和：純正平和，多指性格或氣質。
3. 神物：此處指醴泉；蠲茲沉痼：去除積久不癒的病；遐齡：高壽；百辟卿士：諸侯百官。
4. 動色：臉上表現出受感動的神情；后：君主。撝挹：謙讓；上帝：上天；玄符：指上天顯示的瑞徵。
5. 丕：大；書事：記事；典策：典籍文獻。

其詞曰：惟皇撫運，奄壹寰宇，千載膺期，萬物斯覩，功高大舜，勤深伯禹，絕後承前，登三邁五。握機蹈矩，乃聖乃神，武克禍亂，文懷遠人，書契未紀，開闢不臣，冠冕並襲，琛贄咸陳。大道無名，上德不德，玄功潛運，幾深莫測，鑿井而飲，耕田而食，靡謝天功，安知帝力。上天之載，無臭無聲，萬類資始，品物流形，隨感變質，應德效靈，介焉如響，赫赫明明。

註釋

1. 惟：語助詞，無義；皇：皇上；撫運：順應時運；奄壹寰宇：統一天下。

2. 膺期：指受天命為帝王；萬物：萬眾生靈；覩：通「睹」，引申為瞻仰。

3. 絕後承前：空前絕後，形容功業偉大或成就卓著。

4. 登三邁五：功德勝於三王之上，三王指伏羲、神農、黃帝；邁五：超過五帝，五帝指黃帝、顓頊、帝嚳、唐堯、虞舜。

5. 握機：掌握天下的權柄；克：平定；懷：親附；遠人：遠方的國家和民族。

6. 冠冕：此處指外國來朝之君臣；並襲：重重疊疊；大道無名：自然法則不可言說。

7. 玄功潛運：宇宙自然之功，默默地運行著。

8. 靡謝天功，安知帝力：不感謝上天之功，又豈能知道皇帝對百姓之功。

9. 萬類資始：萬物賴之以生；品物：萬物、眾物；流：演變、變化；介焉：細微貌。

雜遝景福，葳蕤繁祉，雲氏龍官，龜圖鳳紀，日含五色，烏呈三趾，頌不輟工，筆無停史。上善降祥，上智斯悦，流謙潤下，潺湲皎潔，莼旨醴甘，冰凝鏡澈，用之日新，挹之無竭。道隨時泰，慶與泉流，我后夕惕，雖休弗休，居崇茅宇，樂不般遊，黃屋非貴，天下為憂。人玩其華，我取其實，還淳反本，代文以質，居高思墜，持滿戒溢，念茲在茲，永保貞吉。兼太子率更令勃海男臣歐陽詢奉敕書。

註釋

1. 雜遝：亦作「雜沓」，紛雜繁多貌；繁祉：多福。
2. 雲氏、龍宮、龜圖、鳳紀：指帝王修德，天就降下祥瑞，與之呼應。
3. 日含五色，烏呈三趾：太陽呈現五色，三足神鳥從太陽中出現，皆為祥瑞。
4. 工：樂師；史：史官，掌紀事。
5. 上善降祥，上智斯悦：由於皇帝的至善，上天降臨吉祥，也因皇帝的智力突出，為人世帶來喜悦。
6. 潤下：潤澤下土；莼：醴泉水上的浮萍；挹：舀取；我后夕惕：皇帝不分晝夜，健強振作，警惕慎行。
7. 般遊：遊樂；黃屋：帝王車蓋，此處指帝王；貞吉：純正美好。

Part 2

靜心書寫・九成宮醴泉銘

在筆與紙的接觸、手與眼的協調中，
由身動而至心靜，達到練字也練心的境界。

掌握字形結構，寫出文字的韻味

漢字以外形來看就是「方正」，筆畫之間的距離，會影響字的美感，間隔太大，字就鬆散，間隔太小，字就顯得擁擠，掌握字形結構，字自然端正又好看。

獨體字

指不能拆分成左右或上下兩個以上的單獨字體，例如，馬、白、月、車、木、鳥等都稱為「獨體字」。獨體字一般筆畫較少，在書寫時要將重心擺在字格的正中間，再注意字的長、短、大、小能橫貫左右，使其均衡。

左右結構

由合體字為主，將字形其部分成左右的排列方式，書寫時以左至右進行字形結構。

①左右均等：部首二邊比例均等的字體。

②左小右大：左邊的筆畫較少，右邊的筆畫較多。

③左大右小：左邊的筆畫較多，右邊的筆畫較少。

④左中右三等分：這類的字通常以中間結構為主。

本	臣	甘	也	田
本	臣	甘	也	田
本	臣	甘	也	田

物	抱	休	能	期
物	抱	休	能	期
物	抱	休	能	期

榭	微	引	獻	刑
榭	微	引	獻	刑
榭	微	引	獻	刑

字形二個到三個以上部首，由上至下的排列方式，書寫時以「先上後下」進行字形結構。

①上大下小：上半部會比下半部來得大，並向左右延伸。

書	然	照	案	學	美

②上小下大：以下半部為主，所以書寫時，上半部不宜太鬆散。

宮	冠	交	泉	霄	每

③上中下：中間部位會較為窄實。上、下的部首，就不能太小，免得字體鬆散。

當	賞	寶	壹	蒸	尋

包圍結構

由外向內將字體圈住，以文字中間部首做為穩固整個字形的平衡美。

① 四方包圍：字數較多，面積也較大，通常字體會看起來像個方形字。

② 三方包圍：未被包圍的部首，不宜外露，而在中間的筆畫要均衡分散。

③ 兩面包圍：可分為「左上包圍」、「右上包圍」及「左下包圍」三種。其書寫順序，也分為由外至內及由內至外的寫法。

固	圖	國	四	囝	固
固	圖	國	四	囝	圖
固	圖	國	四	囝	國
					四

鳳	周	風	同	闢	閑
鳳	周	風	同	闢	閑
鳳	周	風	同	闢	閑

疾	廊	可	旬	延	逯
疾	廊	可	旬	延	逯
疾	廊	可	旬	延	逯

九成宮醴泉銘祕書監撿挍侍

中鉅鹿郡公臣魏徵奉勑撰維

解析 首點藏鋒，橫撇分成兩筆，豎畫與首點對齊。

祕　祕　祕

021

貞觀六年孟夏之月皇帝避暑

乎九成之宮此則隨之仁壽宮

也冠山抗殿絕壑為池跨水架架

貞觀六年孟夏之月皇帝避暑

乎九成之宮此則隨之仁壽宮

也冠山抗殿絕壑為池跨水架

解析 由木字形變而來，橫長豎短，撇捺改作點。

架　架

楹分巖竦闢高閣周建長廊四

起棟宇膠葛臺榭參差仰視則

迢遰百尋下臨則崢嶸千仞珠廊

解析 首點居中，左撇不與橫畫相連，斜向左下略彎。

璧交暎金碧相暉照灼雲霞薈

黼日月觀其移山廻澗窮泰極

侈以人從欲良足深尤至於炎

景流金無欝蒸之氣微風徐動

有淒清之涼信安體之佳所誠

養神之勝地漢之甘泉不能尚動

也皇帝爰在弱冠經營四方逴

也皇帝爰在弱冠經營四方逴

乎立年撫臨億兆始以武功壹

乎立年撫臨億兆始以武功壹

海內終以文德懷遠人東越青

海內終以文德懷遠人東越青越

解析 土部左寬右窄，橫下變為兩點，捺畫斜伸。

越　越　越

列州縣人宄編戶氣淋年和迩

来王西暨輪臺北拒玄關並地

丘南踰丹傲皆獻琛奉贄重譯

解析 竪畫起筆稍重，向上突出，兩橫皆短。

臺

安遠肅群生咸遂靈貺畢臻雖

安遠肅群生咸遂靈貺畢臻雖

藉二儀之功終資一人之憲遺

藉二儀之功終資一人之憲遺

身利物櫛風沐雨百姓為心憂風

身利物櫛風沐雨百姓為心憂風

解析　上窄下寬，中間稍向內凹，斜鉤向右伸展。

勞成疾同堯肌之如臘甚禹足

之胼胝針石屢加膝理猶滯爰

居京室每弊炎暑群下請建離

京

解析 首點收筆往左下出鋒，橫畫左右長度相等。

宮庶可怡神養性聖上愛一夫

富庶可怡神養性聖上愛一夫

之力惜十家之產深閒固拒未

之力惜十家之產深閒固拒未

肯俯従以為随氏舊宮營於曩

肯俯従以為随氏舊宮營於曩

愛　愛　愛

解析 短撇較平，三點略寬於短撇，且間距緊湊。

代棄之則可惜毀之則重勞事

代棄之則可惜毀之則重勞事

貴國循何必改作於是斷彫為

貴國循何必改作於是斷彫為

樸損之又損去其泰甚菁其頹何

樸損之又損去其泰甚菁其頹何

解析 上斜撇略為昂頭，
下豎寫成垂露豎。

壞雜丹堊以沙礫閒粉壁以塗

泥玉砌接於土階茅茨續於瓊

室仰觀壯麗可作鑒於既往俯塗

解析

豎畫居中，上橫可平可斜，下橫勁直平正。

察畢儉足乘訓於後昆此所謂

至人無為大聖不作彼竭其力

我享其功者也然昔之池沼咸

解析 字形方正，右豎略長，回峰向內收筆。

昔

引谷澗宮城之內本�ミ水源求

而無之在乎一物既非人力所

致聖心懷之不忘粵以四月甲谷

谷　谷

申朔旬有六日己永上及中宮

應覽臺觀閒步西城之陰躊躇

高閣之下俯察厥土微覺有潤覺

解析 左邊變為兩豎，右邊折部突出，豎畫向內斜。

国而以杖藥之有泉隨而涌出

国而以杖藥之有泉隨而涌出

乃承以石檻引為一渠其清若

乃承以石檻引為一渠其清若

鏡味甘如醴南注丹霄之右東

鏡味甘如醴南注丹霄之右

解析 三點成斜勢，上、中點為撇點，下點為挑點。

清　清　清

流度於雙關貫穿青瑣縈帶縈

房激揚清波滌蕩瑕穢可以濯

養正性可以澂瑩心神鑒曠群性

形潤生萬物同湛恩之不竭將

玄澤之常流匪唯乾象之精蓋

亦坤靈之寶謹案禮緯云王者

謹

刑殺當罪賞錫當功得禮之宜

則醴泉出於闕庭鸑冠子曰聖

人之德上及太清下及太寧中

中豎宜短，左右兩
點相對，向內斜，
冖宜寬。

當

及萬靈則醴泉出瑞應圖曰王

者純和飲食不貢獻則醴泉出

飲之令人壽東觀漢記曰光武

解析 內短橫連左不連右，底橫向左突出。

中元元年醴泉出京師飲之者

痼疾皆愈然則神物之来寔扶

明聖既可蠲茲沉痼又將延彼

然

中元元年醴泉出京師飲之者

痼疾皆愈然則神物之来寔扶

明聖既可蠲茲沉痼又將延彼

然 然

解析 四點向右連續，成橫勢，外點較大，內點較小。

邀齡是以百辟卿士相趨動色

邀齡是以百辟卿士相趨動色

我后固懷攜抱推而弗有雖休

我后固懷攜抱推而弗有雖休

勿休不徒聞於往昔以祥為懼

勿休不徒聞於往昔以祥為懼

解析 外形方長，橫平豎正，右豎回鋒如鉤。

固 固 固

實取驗於當今斯乃上帝玄符

天子令德豈臣之未學所能丕

顯但職在記言屬茲書事不可

德

使國之盛美有遺典策敢陳寶

錄爰勒斯銘其詞曰惟皇撫運

奄壹寰宇千載膺期萬物斯觀

解析 底橫向右平伸，收筆方中顯圓，豎畫居中。

皇 皇 皇

功高大犀勤深伯禹絕後承前

登三邁五握機蹈矩乃聖乃神

武克禍亂文懷遠人書契未紀克

解析 左撇微彎，豎畫橫向右伸，作彎鉤。

開闢不臣冠冕並朧琛贄咸陳

開闢不臣冠冕並朧琛贄咸陳

大道無名上德不德玄功潛運

大道無名上德不德玄功潛運

幾深莫測鑒井而飲耕田而食開

幾深莫測鑒井而飲耕田而食

解析　外形方長，左半部底橫作挑，與右半部呼應。

開　開　開

靡謝天功安知帝力上天之載

靡謝天功安知帝力上天之載

無臭無聲萬類資始品物流形

無臭無聲萬類資始品物流形

隨感變質應德效靈不馬如響萬

隨感變質應德效靈不馬如響

解析 左橫重起輕收，右橫則相反，兩豎稍向內斜。

萬　萬　萬

菲明雜邐景福葳蕤繁祉

雲氏龍官龜圖鳳紀日含五色

烏呈三趾頌不輟工筆無傳史

解析　首點居中，橫畫從首點下方穿過，右段稍長。

官　官　官

上善降祥上智斯悅流謙潤下

潺湲皎潔蒂皀醴甘冰凝鏡澈

用之日新抱之無竭道隨時泰

 解析 整個字頭左右對稱，三橫較短，豎畫居中。

善

慶與泉流我后夕惕雖休弗休

慶與泉流我后夕惕雖休弗休

居崇茅宇樂不般遊黃屋非貴

居崇茅宇樂不般遊黃屋非貴

天下為憂人玩其華我取其實崇

解析 中豎向上突出，可正可斜，左右二豎皆向左斜。

還淳反本代文以質居高思隆

持滿戒溢念茲在茲永保貞吉

蕪太子率更令勃海男臣歐陽

茲

解析 點撇左右相對，皆向內斜，左點收筆挑尖。

詢奉勅書

詢奉勅書

解析 三橫短且上斜，撇畫向左斜彎，捺畫斜向右下。

奉　奉　奉

萬官善崇茲奉

谷覺清性謹當貢然固德皇尅開

祕架廊金動越臺風京愛何塗昔

九成宮醴泉銘祕書監撿挍侍中
鉅鹿郡公臣魏徵奉勅撰維貞觀
六年孟夏之月皇帝避暑乎九成
之宮此則隨之仁壽宮也冠山抗
殿絕壑爲池跨水架楹分巖竦闕
高閣周建長廊四起棟宇膠葛臺
榭參差仰視則迢遞百尋下臨則
崢嶸千仞珠璧交暎金碧相暉照

灼雲霞蔚日月觀其移山廻澗
窮泰極侈以人從欲良足深尤至
於炎景流金無欝蒸之氣微風徐
動有凄清之涼信安體之佳所誠
養神之勝地漢之甘泉不能尚也
皇帝爰在弱冠經營四方逞乎立
年撫臨億兆始以武功壹海內終
以文德懷遠人東越青丘南踰丹
傲皆獻琛奉贄重譯来王西暨輪

臺北拒玄關並地列州縣人充編
戶氣淪年和迩安遠蕭群生咸遂
靈既畢臻雖藉二儀之功終資一
人之憲遺身利物櫛風沐雨百姓
為心憂勞成疾同堯肌之如臘甚
禹足之胼胝針石屢加膝理猶滯
爰居京室每弊炎暑群下請建離
宮庶可怡神養性聖上愛一夫之
力惜十家之產深閒固拒未肯俯

從以為隨氏舊宮營於曩代棄之

則可惜毀之則重勞事貴因循何

必改作於是斷彫為樸損之又損

去其泰甚葺其頹壞雜丹墀以沙

礫間粉壁以塗泥玉砌接於土階

芧茨續於瓊室仰觀壯麗可作鑒

於既往俯察卑儉足垂訓於後昆

此所謂至人無為大聖不作彼竭

其力我享其功者也然昔之池沼

咸引谷澗宮城之內本乏水源求
而無之在乎一物既非人力所致
聖心懷之不忘爰以四月甲申朔
旬有六日己未上及中宮歷覽臺
觀閑步西城之陰躊躇高閣之下
俯察厥土微覺有潤因而以杖導
之有泉隨而涌出乃承以石檻引
為一渠其清若鏡味甘如醴南注
丹霄之右東流度於雙闕貫穿青

瑣紫帶紫房激揚清波滌蕩瑕穢
可以藻養正性可以澂瑩心神鑒
暎群形潤生萬物同湛恩之不竭
將玄澤之常流匪唯乾象之精蓋
亦坤靈之寶謹案禮緯云王者刑
殺當罪賞錫當功得禮之宜則醴
泉出於闕庭鷃冠子曰聖人之德
上及太清下及太寧中及萬靈則
醴泉出瑞應圖曰王者純和飲食

不貢獻則醴泉出飲之令人壽東

觀漢記曰光武中元元年醴泉出

京師飲之者痼疾皆愈然則神物

之來實明聖既可蠲茲沉痼又

將延彼遐齡是以百辟卿士相趨

動色我后固懷撝抱推而弗有雖

休勿休不徒聞於往昔以祥為懼

實取驗於當今斯乃上帝玄符天

子令德豈臣之未學所能丕顯但

職在記言屬茲書事不可使國之

盛美有遺典策敢陳實錄爰勒斯

銘其詞曰惟皇撫運奄壹寰宇千

載膺期萬物斯覩功高大犇勤深

伯禹絕後承前登三邁五握機蹈

矩乃聖乃神武克禍亂文懷遠人

書契未紀開闢不臣冠冕並嚴琛

贄咸陳大道無名上德不德玄功

潛運幾深莫測鑒井而飲耕田而

食靡謝天功安知帝力上天之載
無臭無聲萬類資始品物流形隨
感變質應德效靈不焉如響兼
明明雜遝景福葳蕤繁祉雲氏龍
官龜圖鳳紀日含五色烏呈三趾
頌不輟工筆無停史上善降祥上
智斯悅流謙潤下潺湲胶潔薢旬
醴甘冰凝鏡澈用之日新抱之無
竭道隨時泰慶於泉流我后夕惕

雖休弗休居崇茅宇樂不躭遊黃
屋非貴天下為憂人玩其華我取
其實還淳反本代文以質居高思
隆持滿戒溢念茲在茲永保貞吉
蕪太子率更令勃海男臣歐陽詢
奉勑書

國家圖書館出版品預行編目（CIP）資料

名家書法練習帖：歐陽詢‧九成宮醴泉銘/大風
文創編輯部作. – 初版. -- 新北市：大風文創股份
有限公司, 2022.07 面； 公分
ISBN 978-626-95917-6-3（平裝）

1. CST：法帖

943.5 111007400

線上讀者問卷
關於本書的任何建議或心得，
歡迎與我們分享。

https://shorturl.at/cnDG0

名家書法練習帖
歐陽詢‧九成宮醴泉銘

作　　者／大風文創編輯部
主　　編／林巧玲
封面設計／N.H.Design
內頁排版／陳琬綾
發 行 人／張英利
出 版 者／大風文創股份有限公司
電　　話／（02）2218-0701
傳　　真／（02）2218-0704
網　　址／http://windwind.com.tw
E - M a i l ／rphsale@gmail.com
Facebook／大風文創粉絲團
　　　　　http://www.facebook.com/windwindinternational
地　　址／231 台灣新北市新店區中正路 499 號 4 樓

台灣地區總經銷／聯合發行股份有限公司
電　　話／（02）2917-8022
傳　　真／（02）2915-6276
地　　址／231 新北市新店區 寶橋路 235 巷 6 弄 6 號 2 樓

香港地區總經銷／豐達出版發行有限公司
電　　話／（852）2172-6533
傳　　真／（852）2172-4355
地　　址／香港柴灣永泰道 70 號 柴灣工業城 2 期 1805 室

初版一刷／2022 年 7 月
定　　價／新台幣 180 元